Encyclopédie des Fureteurs

Cent Recettes

Pour la Conservation
et la Restauration
des Objets d'Art,
Livres, Gravures,
Timbres, Monnaies,
et toutes Pièces
de Collections.

Prix : UN Franc

à
ÉDITION DU "FURETEUR"
72, Cours de Vincennes, PARIS (XII°)

Librairie du FURETEUR

La Librairie du FURETEUR reçoit les commandes pour tous les ouvrages édités à Paris et à l'Étranger, et les abonnements et réabonnements pour tous les journaux.

VALOIS. *Étude et description des signes et contrôles sur les timbres de la France de 1849 à 1899*	2 fr. 50
LESCHEVIN. *Annuaire franco-belge de la Philatélie*	2 fr. »»
D. LACROIX. *Numismatique annamite*. 1 vol. et un album de 40 planches (510 fig.)	25 fr. »»
L. SOULLIÉ. *Les grands Peintres aux ventes publiques.* Premier volume : C. Troyon. Deuxième volume : J.-F Millet. Chaque volume in-4° de 240 pages	25 fr. »»
LUCIEN DECOMBE. *Les anciennes faïences rennaises*	10 fr. »»
LÉON RIOTOR. *Auguste Rodin*	1 fr. »»
A. MAZE-SENCIER. *Les Fournisseurs de Napoléon I^{er} et des deux Impératrices*	10 fr. »»
RENART. *Répertoire des collectionneurs*	10 fr. »»
A. MAZE-SENCIER. *Le livre des collectionneurs*	20 fr. »»
BLONDEL (Spire). *Histoire des éventails* chez tous les peuples et à toutes les époques. 1 vol in-8, orné de 50 gr. et suivi de notices sur l'écaille, la nacre et l'ivoire	6 fr. »»
BLONDEL (Spire). *L'art pendant la Révolution.* Beaux-Arts, Arts décoratifs, Costumes. 1 vol. in-8, 48 grav. par Goutzwiller. Br. 3 fr. 50, rel.	4 fr. 50

P. BOUDEVILLE à MÉRU (Oise)
22, Avenue Victor-Hugo

Cent Recettes

ENCYCLOPÉDIE DES FURETEURS

Cent Recettes.......... 1 franc.

SOUS PRESSE :

Annuaire des Commerces et Industries se rattachant à la Curiosité.

EN PRÉPARATION :

Dictionnaire des Termes de Collection
Les Truquages dévoilés. — Petites Expertises Usuelles.

ÉTAMPES. — IMP. HUMBERT-DROZ. — TÉLÉPHONE.

Encyclopédie des Fureteurs

Cent Recettes

Pour la Conservation
et la Restauration
des Objets d'Art,
Livres, Gravures,
Timbres, Monnaies,
et toutes Pièces
de Collections.

Prix : UN Franc

ÉDITION DU "FURETEUR"
72, Cours de Vincennes, PARIS (XIIe)

CENT RECETTES

1. — Conservation des aquarelles à la lumière

Chacun sait avec quelle rapidité les aquarelles pâlissent sitôt exposées à la lumière du jour. Pourtant en faisant traverser à cette lumière, une substance fluorescente avant d'arriver au tableau, l'action chimique se trouve abolie et les couleurs restent intactes.

Le Docteur Liesegang a fait emploi d'une solution de sulfate de quinine appliquée aux vitres de l'appartement où se trouvaient exposés les tableaux, l'application directe de cette substance étant fatale aux couleurs. Des papiers photographiques ultra-sensibles ont pu être exposés pendant plusieurs jours à une vive lumière sous un verre enduit d'un côté d'une solution de quinine, sans se colorer.

Pour la protection des aquarelles, peut-être pourrait-on employer à leur encadrement, afin de rendre la chose pratique, un double

verre dont les faces se touchant seraient enduite de la solution, Ainsi la lumière serait tamisée sans que les couleurs du tableau aient à subir le contact pernicieux de la quinine. Il faudrait bien entendu choisir un verre bien blanc et bien plan et couper les deux morceaux dans la même feuille, pour éviter les phénomènes de double réfraction.

2. — Manière de revivifier l'encre effacée sur les vieux parchemins

Il suffit, pour obtenir ce résultat, d'étendre au moyen d'un pinceau, une légère couche d'hydrosulfure d'ammoniaque. Ce procédé est d'usage courant dans la plupart des bibliothèques publiques de France et de l'étranger.

3. — Préservation des dessins

Parmi les divers moyens préconisés pour assurer la conservation des dessins, voici une nouvelle recette dont on dit grand bien et applicable, paraît-il, aux dessins de mine de plomb, sanguines et rehaussés de sépia. Faire une solution de collodion à deux pour cent de stéarine. Etendre le dessin sur une planche ou un verre et faire l'application du collodion de

la même manière que pour la préparation des plaques photographiques. Après dix à vingt minutes le dessin est sec, tout à fait blanc et d'aspect mat. La substitution de la paraffine à la stéarine dans le mélange, assure une plus grande souplesse et fera éviter les cassures. Un dessin ainsi préparé peut être lavé à grande eau sans détérioration.

4. — Nettoyage des peintures à l'huile

Mélanger, par parties égales, de l'huile de lin et de l'essence de térébenthine, frotter légèrement avec un linge imbibé de ce mélange la surface de la toile jusqu'à ce que l'œuvre ait repris son aspect primitif.

5. — Papiers tachés

Pour faire disparaître les taches de café, de vin, etc., qui souillent les gravures ou les dessins, on répand sur elles de la poudre de talc ou de magnésie. On mouille la poudre avec de l'eau oxygénée du commerce et on laisse agir le liquide pendant quelques heures. Après quoi, on enlève le tout avec un pinceau. Cette opération est sans danger pour les lignes des dessins ou des gravures.

6. — Pour nettoyer les timbres

Immerger le timbre, la carte ou la gravure à nettoyer dans une solution de *permanganate de potasse* à 20 ou 30 pour 1.000 en laissant en contact quelques instants (du reste, le laps de temps est indéterminé suivant les taches à enlever, et la prolongation de l'immersion n'a aucune importance). l'épreuve se couvre alors d'une teinte brune, due à la formation du manganate; il suffit alors, pour enlever le dépôt de manganate formé, de tremper dans une solution d'*acide citrique* à 20 ou 30 pour 1.000, et enfin de laver à grande eau et de faire sécher.

Ce procédé est excellent; nous avons sous les yeux une feuille piquée de taches de rouille, traversant le papier de part en part (c'est le cas le plus difficile), qui a été traitée par moitié, la partie immergée est redevenue très blanche et le papier n'est aucunement altéré.

7. — Fixatifs pour dessins

Réduire en poudre 10 gr. de gomme laque et 10 gr. de résine copal. Mettre ces poudres à digérer dans un litre d'alcool, en agitant de temps en temps, puis filtrer. En pulvérisant

un brouillard du liquide obtenu au moyen d'un vaporisateur sur un dessin au crayon ou au fusain, on le fixe d'une façon à peu près indélébile. Eviter de mouiller trop largement afin de ne point provoquer de coulures.

8. — Une autre recette convenant parfaitement pour les dessins à la mine de plomb consiste à tremper à deux reprises la feuille de papier dans du bon lait cuit et refroidi. Faire le second trempage lorsque le papier est complètement sec.

9. — Fixatif pour pastels

Ce fixatif est également applicable aux pastels, mais en procédant de la manière suivante : Mettre le lait dans un bassin comme ceux dont on fait usage dans la gravure à l'eau-forte pour la morsure des planches, et juste la quantité nécessaire à mouiller l'envers du pastel seulement. Le lait imbibe la feuille de papier, y fixe par en dessous le pastel sans endommager la fraîcheur du coloris dans ses couches superficielles. Pourtant il faut se défier des pastels faits sur papier verré, car la couche de colle, fixant le verre au papier se ramollit inégalement, garde une partie du liquide et provoque des marbrures. Donc avant de rien tenter, vérifier la nature du papier et faire quelques essais préalables.

10. — Nettoyage des vieux cadres dorés

Lorsque ces cadres sont simplement poussiéreux, il suffit de les laver à l'eau fraîche en passant une éponge fine sans frotter. Pour chasser la poussière accumulée dans les anfractuosités des rangs de perles ou de feuilles d'eau, tapoter verticalement avec une brosse à peindre point trop dure en faisant couler un filet d'eau. Laisser sécher après avoir fait couler une dernière fois de l'eau propre sans frotter.

Il arrive toutefois qu'en passant l'éponge ou le pinceau on enlève la feuille d'or par place et l'on atteint la couche de pâte ; ou bien celle-ci était déjà apparente, le cadre ayant été exposé à l'humidité ou subi des chocs, au lavage cette pâte se délaye et salit la dorure de traînées blanches. Il suffit en ce cas, le cadre étant bien sec, de passer une légère couche d'encaustique très liquide ; laisser sécher 24 heures, frotter avec un chiffon de laine bien propre, toutes traces de blanc disparaîtront.

Quand le cadre est très sale et gras, ayant séjourné dans une pièce ou l'on faisait la cuisine par exemple, additionner l'eau d'un peu de savon ou d'alcali, mais en très petite quantité et frotter d'autant moins fort que l'eau est moins pure.

Lorsque la dorure est très fatiguée et l'enduit blanc apparent dans la plus grande partie des surfaces, on peut passer un ton général au brou de noix clair, ou faire simplement des raccords sur les parties blanches. Eviter de repasser deux fois et procéder légèrement, la potasse délayant la pâte. Terminer si l'on veut par quelques lèches d'un ton à l'aquarelle rattrapant celui de l'enduit rouge sur lequel est posée la feuille d'or et même par quelques touches d'or en coquille, suivant le précieux du cadre ; laisser sécher et encaustiquer. Nous avons restaurés et rendus vendables par ce moyen des centaines de cadres.

11. — Voici une *autre recette* qui réussit également bien.

Battre ensemble 32 grammes d'eau de javel, 96 grammes de blanc d'œufs et nettoyer le cadre avec une brosse douce trempée dans le mélange. Donner ensuite une couche soit du vernis dont font usage les doreurs sur bois, soit d'encaustique, la dorure reprend sa vivacité primitive. Cette recette convient pour les cadres point trop anciens dont l'éclat de la dorure avait été atténuée par une couche de vernis. L'opération peut être répétée plusieurs fois avec succès sur la même dorure.

12. — *Autre recette*. — Les anciens doreurs donnaient toujours une couche d'un vernis

chaud de ton, à base de gomme laque généralement, sur leurs travaux afin d'atténuer la vivacité bête et aveuglante de la dorure neuve. Cette pratique fut observée principalement pendant toute la durée du xviiie siècle et surtout pour les cadres sculptés, le modèle de la sculpture provoquant des incidences d'autant plus éclatantes. Fréquemment suivant la nature du vernis et les influences atmosphériqnes auxquelles le cadre fut soumis, cette couche est devenue absolument opaque et d'un ton terreux tel qu'il ne laisse même plus soupçonner la dorure sous-jacente. Nous avons souvent restauré des cadres de glaces Louis XVI à frontons représentant des attributs de bergerie, par exemple, par le procédé suivant : laver d'abord à l'eau fraîche en s'aidant d'une éponge et d'un pinceau, pour enlever la poussière ; on peut procéder largement en ce cas, le vernis protégeant la dorure. Ce lavage fait gonfler un peu l'enduit de pâte, l'eau pénétrant par endosmose à travers le vernis, et tend déjà à fendiller et faire écailler celui-ci par places. Avant que le cadre ne soit redevenu complètement sec, enlever le vernis en grattant.

L'expérience seule indique le moment précis où il convient d'agir, le ramollissement étant proportionnel au degré de température atmosphérique. Nous nous servions d'un grattoir ordinaire d'écrivain dont nous avions rabattu le fil avec un affiloir comme on le fait pour les

racloirs d'ébénistes. En promenant presque horizontalement le grattoir sur la surface nous n'enlevions que la couche de vernis sans endommager la feuille d'or. A la vérité celle-ci est toujours un peu attaquée mais sans compromettre le résultat final car s'il y a un peu d'or sur le vernis enlevé, la moitié de l'épaisseur de la feuille reste adhérente à l'enduit du cadre. Comme il est difficile de terminer l'opération pendant que l'objet est encore humide on remouille les différentes parties au fur et à mesure. Faire les raccords au brou de noix, à l'or en coquille si l'on veut et encaustiquer suivant le cas.

13. — Reconnaître si un objet a été doré à la pile ou au mercure

Il est nécessaire d'en détacher un fragment qu'on fait dissoudre dans de l'acide nitrique étendu. En observant la pellicule d'or restante on reconnaît facilement si l'or fut déposé par la pile, à ce que la face qui adhérait au cuivre est aussi brillante que l'extérieure. Dans la dorure au mercure au contraire, il y a un véritable alliage entre le cuivre et l'or et la pellicule est noire sur sa face interne.

14. — Procédés pour enlever les vieilles peintures et le vernis du bois

Faire fondre 125 grammes de potasse rouge en pierre dans un litre d'eau et ajouter après refroidissement 31 grammes d'acide sulfurique. Passer à chaud avec une brosse un peu rude sur l'objet à nettoyer ; aucune peinture ne résiste à ce liniment, qui n'altère en aucune façon le bois.

15. — Argenture artificielle sur bois et métaux

Faire fondre dans une cuillère de fer 24 grammes d'étain bien pur ; ajouter 24 grammes de bismuth et remuer avec un fil de fer jusqu'à ce qu'il soit fondu. Retirer le vase du feu et y mettre encore 24 grammes de mercure qu'on mêle bien exactement, puis on jette le mélange sur un marbre pour le faire refroidir. Lorsqu'on veut s'en servir, on en délaye dans des blancs d'œufs, du vermillon des doreurs ou de l'alcool auxquels on ajoute un peu de gomme arabique. Ainsi préparé on l'applique sur le bois ou le métal et l'on polit ensuite. Beaucoup de cadres Louis XIII, italiens, ou Louis XIV, français, sont non pas dorés mais

étamés puis vernis pour leur donner l'aspect de l'or. On peut les restaurer avec cette solution stanifère que l'on vernit ensuite.

16. — Taches d'huile ou de graisse sur le marbre

On fait facilement disparaître ces taches, même anciennes, en y versant de la benzine ou de l'éther de pétrole qui pénètre à la longue et dissout la graisse. En plaçant ensuite de la terre à foulon sur la tache, ainsi traitée, le liquide ayant dissous l'huile est absorbée. Répéter plusieurs fois l'opération suivant la profondeur atteinte par le corps gras.

17. — Souvent il suffit de frotter largement le marbre avec de l'essence de térébenthine pour obtenir le même résultat.

18. — Procédé pour vieillir le bois de noyer

Voici un moyen utile à connaître en cas de restaurations à dissimuler et préférable à une simple application de brou de noix, toujours superficielle et disparaissant au lavage.

Faire une dissolution de 5 ou 10 p. 100 d'acide pyrogallique dans l'eau ou l'alcool et en imbiber le bois avec un pinceau. Après dessiccation, mouiller avec de l'ammoniaque éten-

due de son volume d'eau. Le noyer fonce immédiatement et prend l'aspect du vieux bois. On renouvelle l'opération si l'on veut obtenir une nuance plus foncée.

19. – Perçage du verre

Chauffer à blanc un foret et le tremper en cet état soit dans un bain de mercure soit en l'enfonçant dans un morceau de plomb. La trempe au plomb donne plus de dureté que celle au mercure. Aiguiser le foret à la meule et à la pierre à l'huile, puis l'ayant emmanché dans un vilbrequin à archet ou un drille américain, le tremper dans une dissolution de térébenthine saturée de camphre. En moins d'une minute on perce des plaques de verre d'un centimètre d'épaisseur. Il faut constamment mouiller le foret de térébenthine, afin qu'il ne s'échauffe pas et assez copieusement pour humecter la partie du verre attaquée.

20. — Nettoyage des vieilles médailles

Les faire tremper dans du jus de citron jusqu'à ce que l'oxydation ait disparu. Vingt-quatre heures suffisent généralement, mais

un séjour plus prolongé est sans aucun inconvénient.

21. — Dissolvant de la rouille

Il est parfois fort difficile de dérouiller des objets en fer et l'on hésite surtout à les frotter avec de la potée d'émeri délayée dans de l'huile et des curettes en bois lorsque ces objets sont gravés, argentés ou dorés, le frottement enlevant la plus grande partie des gravures ou la couche de matière précieuse déposée à leur surface en vue de les décorer. Voici une recette fort utile à connaître en ces divers cas.

Faire une solution à peu près saturée de chlorure d'étain et y faire tremper l'objet pendant douze ou vingt-quatre heures suivant l'oxydation du fer. Au sortir du bain rincer l'objet à l'eau pure d'abord puis à l'ammoniaque et sécher rapidement.

La pièce ainsi traitée a l'apparence de l'argent mat; un polissage lui rend l'aspect normal. La solution ne doit pas contenir un grand excès d'acide, sinon le fer est lui-même attaqué; faire quelques essais préalables.

Dans le cas d'objets dorés ou argentés, employer une solution plutôt faible. En procédant habilement on peut restituer toute sa dorure à un bibelot envahi par la rouille au

point de ne plus laisser soupçonner cette couche d'or.

22. — Dorure du laiton

Voici un procédé de dorure qui peut trouver son application soit pour masquer une soudure, une restauration quelconque, soit pour redorer une partie d'un bibelot détérioré.

Prendre quatre parties de crème de tartre raffinée et une partie de sel marin pur et sec et en opérer le mélange, en les broyant dans un mortier de porcelaine, ajouter quelques feuilles d'or et rebroyer parfaitement le tout.

L'endroit à dorer ayant été bien décapé — c'est-à-dire lavé à l'acide sulfurique (100 grammes pour un litre d'eau), rincé et douci au rouge d'Angleterre, — prendre avec l'extrémité du doigt ou un bouchon mouillé, un peu de la poudre préparée et frotter doucement en tournant jusqu'à ce que la surface soit recouverte d'or, on adoucit alors avec le doigt enduit de crème de tartre pulvérisée et pure puis on achève de donner le poli en mouillant largement.

23. — On dore également au chiffon brûlé de la manière suivante : Dissoudre de l'or fin dans de l'eau régale et tremper dans cette solution un chiffon de toile qu'on laisse sécher et qu'on brûle ensuite. La cendre, mélangée d'or très

finement divisé, est alors étendue sur le laiton décapé à l'aide d'un bouchon trempé dans l'eau salée.

24. — Procédé pour masquer les soudures

Les soudures laissent toujours des traces qui forment de véritables taches et déparent l'objet restauré. Voici quelques recettes qui permettront à l'amateur de dissimuler ses réparations sur les objets en métal.

Pour le cuivre il faut préparer une dissolution concentrée de sulfate de cuivre et en appliquer quelques gouttes sur la soudure. En touchant ensuite ce point avec un fil de fer ou d'acier, on constitue un bain galvanique en miniature et le cuivre du sulfate se dépose à l'état métallique. En répétant plusieurs fois l'opération, on augmente l'épaisseur du dépôt qui est en ce cas du cuivre rouge.

Pour obtenir un dépôt de laiton il faut employer une dissolution saturée formée de une partie de sulfate de zinc pour deux de sulfate de cuivre. Le point étant préalablement cuivré au cuivre rouge, appliquer la solution ci-dessus et frotter avec un morceau de zinc. On peut foncer la couleur en saupoudrant de poudre d'or et en polissant ensuite ; salir après coup avec du jus de tabac, du vernis au bitume de Judée, etc., suivant le ton à rattraper.

Sur les objets en or ou en doublé on cuivre d'abord puis on recouvre d'une mince couche de gomme ou de gélatine et l'on saupoudre de limaille de bronze du ton voulu. La gomme étant sèche, frotter énergiquement avec un brunissoir pour obtenir un poli très brillant.

Sur l'argent, cuivrer et frotter ensuite avec une brosse trempée dans de la poudre d'argent. Passer au brunissoir et polir à nouveau.

Sur le fer dissimuler la soudure en argentant; salir avec un peu de rouille.

25. — Colle pour le verre

Faire une solution concentrée de cinq partie de gélatine et de une partie de bichromate de potasse. Après avoir enduit les morceaux à réunir, les maintenir en place et exposer à la lumière, celle-ci rend la gélatine bichromatée insoluble et la colle devient très résistante.

26. — Plâtre durci

On fait tremper le plâtre déjà cuit dans une solution saturée d'alun pendant 5 ou 6 heures. Après dessiccation de ce plâtre aluné, on le

chauffe jusqu'au rouge brun puis on le broie. Ainsi préparé, le plâtre devient très dur après le moulage et peut servir à réparer les pierres et à les remplacer.

27. — Colle-tout

Solution de silicate de potasse. Etendre avec un pinceau sur les parties à joindre.

28. — Coloration rouge de l'encaustique

On donne un ton chaud et décoratif aux bois sculptés en les passant à l'encaustique coloré par l'orcanète. Prendre de la racine d'orcanète et la faire infuser à chaud dans l'essence de térébenthine sur un foyer sans flammes pour éviter d'y mettre le feu ; mêler l'essence à l'encaustique. Ne pas se servir de récipient en fer, ce métal faisant virer au noir le beau rouge de l'orcanète. Cette coloration convient bien pour les bois à grain serré comme le noyer, le poirier, etc.

29. — Réparation des sculptures en pierre

On peut opérer ces réparations au moyen d'un mélange d'oxyde de zinc et de silice pulvérisé, auquel on ajoute du chlorure de zinc pour en former une pâte qui durcit très rapidement. On la façonne et la modèle pendant qu'elle est encore un peu molle.

30. — Poudre pour nettoyer l'argenterie

Cyanure de potassium	12 grammes
Nitrate d'argent	6 —
Craie	30 —

Appliquée à la manière du tripoli, d'abord avec un peu d'eau et ensuite à sec, cette poudre donne à l'argenterie un brillant remarquable.

31. — Pour faire reparaître l'image presque effacée d'un daguerréotype

On conseille d'essayer de laver l'épreuve à l'alcool puis de la couvrir avec la dissolution suivante :

Cyanure de potassium... 1 décigramme
Eau.................. 60 grammes

Après le nettoyage, rincer à grande eau et faire sécher.

32. — Matière plastique qui durcit comme la pierre en séchant

Blanc d'Espagne 10 parties
Solution colle forte 2 —
Térébenthine de Venise 2 —

Cette pâte se moule. Elle peut remplacer la pâte à doreur pour des restaurations et s'altère moins à l'humidité que celle-ci.

33. — Soudure pour les objets ne pouvant pas supporter une température élevée.

Prendre du cuivre en poudre, précipité d'une dissolution de sulfate au moyen du zinc, le mélanger dans un mortier de porcelaine ou de fonte avec de l'acide sulfurique concentré. Suivant le degré de dureté que l'on désire obtenir on a pris 20, 30 ou 36 parties de cuivre. On ajoute alors, en remuant constamment, 70 parties de mercure, et quand l'amalgame est achevé, on lave à l'eau chaude

pour enlever toute trace d'acide, puis on laisse refroidir. Au bout de dix ou douze heures le composé doit être assez dur pour rayer l'étain.

Lorsqu'on veut en faire usage on le ramollit au feu jusqu'à consistance de la cire et on l'étend sur les surfaces à réunir ou à consolider. Refroidi, il adhère avec une grande ténacité.

34. — Donner l'aspect du vieil argent à un objet en argent ou en cuivre argenté trop neuf

Tremper l'objet dans de l'eau additionnée de 1/10e environ de sulfhydrate d'ammoniaque. Retirer du bain et le frotter avec un gratte-bosse en fils de *verre*. Il prend l'aspect du vieil argent. Frotté au brunissoir d'agate, il reste coloré en brun foncé d'un très bel aspect.

35. — Nettoyage des monnaies et médailles en argent

Préparer un bain composé de neuf parties d'eau de pluie et d'une partie d'acide sulfurique. On plonge dans ce bain pendant cinq ou

dix minutes les pièces d'argent afin de dissoudre le sulfure qui les a noircies. Les ayant retirées, les laver à l'eau pure, puis les savonner avec une brosse très douce. Lorsqu'elles sont devenues claires, les agiter de nouveau dans l'eau, les sécher dans un linge fin et leur donner un dernier coup, en frottant très légèrement avec une peau de chamois bien propre.

36. — Pâte pour réparer la porcelaine.

Le mélange d'oxyde de zinc et de chlorure de zinc donne une pâte qui durcit fortement et peut être utilisée pour la réparation des porcelaines. Il s'agit ici moins de recoller des morceaux entre eux, que d'en refaire un manquant, une anse par exemple. Suivant la teinte, le décor, la partie manquante de la pièce, on peut employer tel ou tel moyen. C'est au goût et à l'intuition de l'amateur à se donner ici carrière, les cas étant innombrables.

37. — Nettoyage de l'argenture ancienne sur les objets en cuivre ou en bronze.

Souvent des bibelots anciens en cuivre, qui furent argentés à l'époque de leur confection,

ont perdu toute trace de cette argenture, le cuivre sous-jacent étant remonté à la surface sous forme d'oxydes, enterrant, pour ainsi dire, la couche argentifère. Frotter au tripoli ou avec une pâte à nettoyer quelconque, enlève bien cette couche d'oxydes, mais en usant également l'argent, si bien que le dommage, apparent seulement, devient irrémédiable.

Nous avons pu souvent rendre leur aspect à des objets anciens, en les lavant à l'eau légèrement acidulée par l'acide nitrique. La dose ne peut guère s'indiquer; essayer soi-même sur un coin. Laver largement et vivement toute la surface de l'objet et ensuite, passer à l'eau fraîche, de manière à enlever toute trace d'acide. Sécher à la sciure chaude. On peut ensuite préserver l'objet d'oxydations ultérieures pendant un temps assez long, en l'encaustiquant avec de l'encaustique fluide à la cire d'abeilles, sans addition de matières colorantes. Laisser bien sécher et frotter avec une brosse bien propre.

38. — Nettoyage des cuivres dorés.

Tous les bronzes dorés au mercure, pendules, appliques de meubles, etc., de l'époque du premier empire, étaient toujours recouverts d'une couche de vernis, à l'effet d'atté-

nuer l'éclat aveuglant de la dorure neuve. Ces bronzes semblent dédorés souvent, parce que le vernis a foncé au point de devenir complètement noir par places, sous l'action des agents atmosphériques. Il suffit de les laver à l'eau de potasse (potassium des marchands de couleurs, ou potasse d'Amérique dissoute), pour leur restituer leur éclat.

Avec un peu d'habileté, en coupant largement d'eau la potasse et en lavant vivement à l'eau pure après, on laisse substituer sur le bronze une petite couche du vernis primitif, qui lui conserve son ton chaud et calme. Si l'on a trop nettoyé, on peut calmer à nouveau avec un ton de vernis de bitume de Judée très faible.

Ce procédé est applicable à tous objets dorés et vernis ensuite. Ceux de la période Louis XIII sont dans ce cas. Essayer sur un coin pour s'assurer de l'existence du vernis. S'il reste des taches de vert-de-gris, un lavage à l'eau légèrement acidulée les fera disparaître.

39. — Nettoyage des bronzes vernis

L'emploi de la potasse étendue d'eau réussit bien également pour les bronzes, appliques de meubles, poignées, entrées de serrures, etc., qui furent simplement vernies après un dé-

dérochage, en vue d'imiter la dorure, pour les meubles ordinaires. Il faut en ce cas procéder vivement, plonger l'objet dans l'eau de potasse très faible et laver immédiatement sous un filet d'eau. Il reste ainsi une légère couche du vernis primitif qui suffit à conserver au bronze sa patine intéressante, et les taches noires ou de vert-de-gris qui avaient pu se former à la surface sont enlevées.

40. — Remplissage des trous dans le bois.

On est souvent embarrassé pour regarnir un vieux siège ayant été dégarni plusieurs fois, par exemple les trous dans le bois étant si rapprochés, que les clous n'ont plus de prise.

Il suffit de mélanger de la sciure de bois fine avec de la colle-forte bien chaude et bien liquide, de manière à former une pâte qu'on fait pénétrer dans les trous avec un couteau à mastiquer de façon à les bien remplir. Cette pâte, une fois sèche, présente une extrême solidité, sans être sensiblement plus dure que le bois environnant, en sorte que les clous entrent là où on les pique, sans dévier.

On peut également par ce moyen réparer des objets en bois sculpté qui ont été cassés ou rongés des vers, en usant de la sciure du bois à restaurer. Tant que la pâte est chaude

on peut la modeler à l'ébauchoir et ébaucher la partie à refaire. Après dessiccation complète on finit au ciseau, à la gouge et au papier de verre. Mise en couleur, la partie restaurée ne jure pas sur le reste de la pièce.

41. — Mastic pour réparation des porcelaines, faïences, etc.

Voici une recette d'origine chinoise qui réussit fort bien. Faire bouillir dans l'eau un morceau de verre blanc; lorsqu'il est bien chaud, le plonger brusquement dans l'eau froide, opération qui a pour but de le rendre très friable. Le piler, passer à travers un tamis très fin et le mêler avec du blanc d'œuf. Broyer le mélange sur un marbre de manière à le rendre aussi ferme que possible. Rejoindre avec ce ciment les parties de l'objet à raccommoder ; l'adhérence est telle, que victime d'un nouvel accident, le vase cassera plutôt à côté des restaurations. Cette recette convient bien surtout pour les objets à pâte blanche et dure comme la porcelaine, les faïences dures de Lorraine, indo-persanes, les grès, etc.

42. — Rouille sur l'acier

Mêler ensemble :

Carbonate de chaux . . . 55 grammes
Cyanure de potassium . . . 25 —
Savon blanc 20 —

Prendre assez d'eau pour en faire une pâte avec laquelle on frotte les objets en acier attaqués par la rouille, sans crainte d'enlever le poli du métal.

43. — Moyen de dévisser une vis serrée et rouillée

La connaissance de ce moyen très simple est souvent fort utile pour démonter sans détérioration un bibelot ancien en vue de le nettoyer. Il suffit de chauffer cette vis rouillée pour la dévisser. On fait rougir au feu à cet effet une tige ou une barre de fer, dont l'extrémité épouse autant que possible la forme et le diamètre de la tête de vis, on l'y applique pendant deux ou trois minutes. Lorsque la vis est bien échauffée, elle se dévisse aussi facilement que si elle venait d'être mise en place.

44. — Nettoyage des tapis

Voici un moyen pratiqué en Perse et les parties de l'Asie où le climat le permet. Il consiste à frotter vigoureusement le tapis étalé à terre, après un battage préalable, avec de la neige comprimée en boules. Eu égard à sa texture cristalline, la neige fait l'office d'une brosse humide et peigne pour ainsi dire chaque poil du tapis en détachant la poussière et lui rendant l'éclat primitif des couleurs. Secouer pour faire tomber la neige et laisser sécher. Ce procédé ne vise bien entendu que les salissures provenant de la poussière fixée par l'humidité. S'il subsiste d'autres taches, les traiter ensuite séparément suivant leur nature.

45. — Manière de raviver les couleurs d'une vieille tapisserie

Ces couleurs ne paraissent passées que par l'accumulation de la poussière dans les points de la tapisserie, les anciens ayant fait emploi seulement des teintes éprouvées pour leur fixité. On n'arrive pas à chasser cette poussière par un simple battage ou un lavage dont les dimensions et souvent la vétusté de la pièce, augmentent les difficultés.

Voici un moyen d'obtenir sans accident le résultat visé. Faire sur un des côtés de la tapisserie, une sorte d'ourlet dans lequel on emprisonne une corde assez forte, et tendre cette corde au niveau d'un cours d'eau ayant un courant suffisant. L'eau entraîne peu à peu la poussière, et les couleurs reprennent toute leur fraîcheur.

46. — Moyen de reconnaitre l'acier du fer

Toucher l'objet avec une allumette trempée dans l'acide azotique, essuyer et laver. Sur le fer la tache est claire et blanchâtre ; elle est noire au contraire sur l'acier.

47. — Nettoyage des bijoux

Les bijoux d'or peuvent se faire bouillir dans un litre d'eau où l'on verse 50 grammes de sel ammoniacal.

Les bijoux ou objets en filigrane d'argent sont particulièrement difficiles à nettoyer, lorsqu'ils sont devenus noirs. Il suffit de les plonger alors dans une solution de cyanure de potassium pour les éclaircir complètement. Prendre des précautions, ce produit étant dangereux. Si l'oxydation est peu profonde, une

solution d'hyposulfite de soude, absolument inoffensive, suffit. Lorsque dans l'objet n'entre aucun autre métal, on peut le faire bouillir dans l'acide sulfurique.

Pour les bijoux en acier altérés par l'oxydation, les brosser avec une brosse un peu rude et les mouiller dans l'esprit de vin pur, puis les sécher en les agitant dans de la sciure de bois. On leur rend ainsi leur éclat, sans altérer le poli.

48. — Poudre pour nettoyer l'argenterie

Crême de tartre en poudre fine... 62 gr.
Carbonate de chaux (bl. d'Espagne) 62 —
Alun en poudre fine 31 —

Mêler les substances et pour s'en servir en délayer dans un peu d'eau, puis frotter avec un linge fin. Laver et sécher.

49. — *Autre procédé.* — Faire une solution concentrée d'hyposulfite de sodium. En imprégner une brosse ou un chiffon avec un peu de blanc d'Espagne ou une autre poudre habituellement usitée au polissage de l'argent.

50. — Recette pour nettoyer les statuettes de plâtre.

Faire une bouillie très épaisse avec de l'amidon et de l'eau et en enduire le plâtre à nettoyer, en faisant bien pénétrer dans les anfractuosité, puis laisser sécher. Sitôt sec, l'amidon se fendille, s'écaille et tombe sans qu'on ait besoin d'y toucher, enlevant la poussière et les impuretés qui s'étaient déposées sur le plâtre.

51. — Nettoyage des vitres

De la magnésie calcinée humectée de benzine est très bonne pour nettoyer les vitres, les glaces, etc., et a de plus l'avantage de ne pas laisser de taches disgracieuses de blanc, comme le blanc d'Espagne. Ce procédé trouvera son emploi pour les glaces de Venise gravées, celles recouvertes en partie de bois sculpté, ajouré, etc.

52. — Contre la rouille du fer et de l'acier

Faire fondre au bain-marie, dans un vase de terre vernissé : 250 grammes d'axonge et

10 grammes de camphre pulvérisé. Le camphre étant dissous, retirer du feu et ajouter de la plombagine pour donner à la graisse la couleur du fer. Enduire les objets à préserver de cette composition chaude, et bien les essuyer avec un linge mou.

Une légère couche de pétrole ou de vaseline convient bien également. On peut encore les encaustiquer et les faire briller après dessiccation. Ce dernier enduit a l'avantage de ne point fixer la poussière.

53. — Enlever les taches de boue sur un livre

Si l'on ne veut découdre le cahier du livre, isoler tout d'abord la page à traiter entre deux feuilles de papier d'étain, afin de préserver les voisines. Lorsque le papier est encollé et la tache petite, un simple lavage à l'eau pure suffit le plus souvent. Si elle résiste, la couvrir d'une couche de matière gluante : savon, glycérine ou colle d'amidon, susceptible d'entraîner la boue, et de se dissoudre dans l'eau, au lavage ou au trempage. Un godet ou une soucoupe peut servir de bain, quand les maculatures se trouvent au milieu de la page. Pour les taches très résistantes, surtout lorsque le papier n'est pas collé, essayer d'une solution d'eau de Javel (une partie pour qua-

tre d'eau ordinaire), de potasse très faible ou d'acide chlorhydrique. La boue ferrugineuse laisse des traces de rouille qu'on fait disparaître dans une solution chaude d'oxalate de potasse (sel d'oseille).

Enfin, dans les cas désespérés, la boue, salissant une partie près du brochage, la séparation du cahier, rendue impossible par la reliure, on sépare la feuille avec un fil mouillé le plus près possible du dos et on la recolle ensuite avec un onglet de papier mince.

54. — Nettoyage des marbres (1)

Beaucoup de taches ayant résisté à un simple lavage à l'eau pure, peuvent être enlevées sur le marbre avec une solution de 60 grammes de chlorure de chaux pour un litre d'eau. Les frotter avec une éponge mouillée du liquide et les laisser se ressuyer à l'air. Au bout de deux heures, laver à l'eau claire. Recommencer l'opération si besoin est; terminer en passant une petite couche de cire vierge, dissoute dans l'essence de térébenthine, laisser sécher, et frotter au chiffon de laine bien propre.

(1) Voir recettes, numéros 16, 17 et 92.

55. — Nettoyage des broderies d'argent, galons

Il suffit de les brosser avec une brosse un peu dure, à ongles ou à dents, suivant la surface à frotter, dans laquelle on fait pénétrer à sec un peu de carbonate de magnésie, par tamponnement. Battre et brosser ensuite, pour faire tomber la poudre employée.

56. — Taches de graisse sur le papier

Mêler par parties égales de l'alun brûlé réduit en poudre et de la fleur de soufre. Mouiller légèrement le papier à l'eau, à l'endroit de la tache, y mettre un peu de la poudre et frotter doucement avec le doigt. Il faut réserver ce moyen pour le papier blanc, la marge d'un livre, d'une gravure; le papier non collé de celles-ci étant particulièrement délicat, l'impression disparaîtrait au frottement.

Préservation des bois de la vermoulure.

D'observations patientes, résumées en un rapport présenté à l'Académie des sciences, par M. Emile Mer, il résulte que les bois doi-

vent leur attaque par les vers à la présence de l'amidon dans leurs fibres. En effet, les essences le plus souvent attaquées, sont celles contenant la plus grande proportion de substances amylacées, et les parties où se portent les vrillettes, telles que l'aubier, sont également les plus riches en amidon, le bois parfait en étant à peu près dépourvu. Enfin des arbres ayant été soumis à l'écorcement sur pied, quelques mois avant l'abattage, cette opération provoqua la résorbtion de l'amidon et sa transformation, et rendit leur bois inattaquable.

Notre programme est de donner des recettes applicables principalement aux bois œuvrés; mais nous avons cru devoir indiquer ce qui précède, afin de guider les amateurs versés dans la chimie et leur permettre d'atteindre le but visé par d'autres méthodes que celles déjà connues. Voici du reste, les procédés les plus efficaces ayant tous pour effet de tuer les vers existants et d'empêcher la formation de nouvelles colonies d'insectes, en empoisonnant le bois ou l'amidon qu'il peut contenir.

57. — Recette. — Faire une dissolution très concentrée de potasse et de soude dans l'eau et l'appliquer bouillante sur les bois attaqués, au moyen d'un pinceau. Douze heures après, faire dissoudre de l'oxyde de fer ou de plomb dans de l'acide pyroligneux (acide acétique)

et en imbiber les parties déjà traitées par la lessive caustique.

58. — Autre recette. — Laver les bois avec une dissolution pyroligneuse de plomb et y passer douze heures après, une solution bouillante de 750 grammes d'alun, dans 4 litres d'eau. Ces deux procédés sont les plus simples et les plus employés.

59. — Autre recette. — Solution d'oxyde de zinc à froid ; appliquer quelques heures plus tard, solution chaude de tannin dans l'eau.

60. — Autre recette. — Etendre sur le bois une couche de chaux vive et l'arroser peu à peu, de manière à la faire fuser, puis laisser le bois baigner dans le lait de chaux, qui, pénétrant jusqu'au centre, lui donne une grande dureté et le préserve de l'attaque des insectes. Ce moyen ne convient que pour les bois destinés à être peints, la chaux salissant les pores et les fonds de la sculpture.

61. — Autre recette. — Baigner le bois successivement avec les deux solutions suivantes : 1° 36 grammes d'acide phénique ; 1 gramme et demi d'acide arsénique pour un litre d'eau ; 2° 106 grammes de sulfate de fer pour un

litre d'eau. Ces solutions pénètrent mieux, après avoir soumis le bois à un jet de vapeur d'eau.

62. — Des solutions de sulfate de cuivre, 30 à 40 grammes par litre d'eau, conviennent également.

63. — Du sulfure de carbone, à froid, bien entendu, est efficace.

64. — Enfin, nous avons préservé de toute attaque ultérieure, de petites statuettes de bois, très rongées, en versant dans les creux formés par les vermiculures, de l'essence de térébentine bien chaude.

65. — Boiseries tombant en poussière

Voici maintenant un moyen de conservation employé avec succès pour les débris des gigantesques animaux antédiluviens, dont les os tombaient en poussière sitôt exposés à l'air, et qui peut trouver son emploi pour des sculptures en bois très vermoulues. Faire une solution de colle forte et de gélatine par parties égales, assez fluide pour qu'elle pénètre bien dans les pores du bois et y plonger les pièces à sauver, pendant qu'elle est bien chaude. Il convient d'y ajouter une essence

odorante quelconque, susceptible d'éloigner les vers, ou y dissoudre un sel, pyrolignite de fer ou de plomb, propre à rendre le bois in-comestible pour la vermine.

Ayant employé le bain colle forte, gélatine et oxyde de plomb, on pourra laisser bien sécher, puis replonger dans le même bain, auquel on aura ajouté du tannin, et exposer à la lumière solaire, en tournant la pièce sur toutes ses faces. Le tannin forme, avec le plomb, un tannate de plomb, qui de même que le bichromate de potasse, rend la gélatine insoluble après exposition solaire. L'objet prend une coloration brun-rougeâtre.

66. — Enlever les taches d'encre sur le papier

Faire un mélange par parties égales d'acide citrique et d'acide oxalique en poudre. Mettre un peu de poudre sur la tache et mouiller légèrement en faisant tomber une goutte d'eau avec une allumette. Sitôt la tache d'encre disparue, sécher la place avec une feuille de buvard. Applicable seulement à l'encre au tannate de fer.

67. — Autre recette.

Dissoudre dans l'eau, du chlorure de chaux, en humecter la tache jusqu'à ce qu'elle prenne une coloration rougeâ-

tre et la mouiller alors avec de l'ammoniaque. Laver à l'eau pure et sécher.

68. — Autre recette. — Employer successivement solution de sel d'oseille et de chlorure de chaux. Bien laver et sécher avec un fer chaud.

69. — Autre recette. — Mouiller avec une solution de 5 pour 100 environ de permanganate de potasse; au bout d'une ou plusieurs minutes, selon son ancienneté, la tache devient rouge. On la fait alors disparaître avec une solution à peu près concentrée d'acide sulfureux. Laver ensuite à grande eau et sécher soigneusement.

70. — Autre recette. — Humecter la tache avec du vinaigre, de manière à la dissoudre; mouiller alors avec de l'eau de chlore, puis sécher avec du buvard.

Ces diverses recettes conviennent à tous les cas. Si la tache a pâlie seulement, recommencer la même opération ou essayer d'une autre en cas de non-réussite.

71. — Savon pour enlever les taches

Ce savon fait disparaître les taches les plus réfractaires des corps gras, huile, goudron, etc., sur le drap et autres étoffes similaires.

Prendre 2,200 parties de bon savon blanc réduit en copeaux minces ; placer ce savon dans une capsule avec 880 parties d'eau ; 1,325 parties de fiel de bœuf, couvrir et laisser en contact toute la nuit. Le matin chauffer doucement pour faire dissoudre le savon sans bouillir ; quand une partie de l'eau est évaporée et que le mélange a la consistance du miel ajouter : 55 parties d'essence de térébenthine et 44 de benzine, bien mélanger et ajouter quelques gouttes d'ammoniaque ; mouler en pain et attendre quelques jours avant d'en faire usage.

72. — Retrouver la dorure de boiseries anciennes, ayant été peintes à des époques postérieures (1).

On trouve souvent dans les ventes des boiseries, cadres, etc., Louis XIV ou Louis XV, qui furent dorées à l'époque, mais dont la dorure et les finesses de la sculpture sont empâtées de couches de peinture à l'huile grise ou vert d'eau appliquées sous Louis XVI pour les remettre au goût du jour. Neuf fois sur dix la dorure est intacte sous sa gangue de blanc de plomb ; voici le moyen de l'en dégager. Il faut d'abord s'assurer de la nature du bois, la façon d'opérer variant avec sa dureté. Si la boiserie est en chêne, on peut la

(1) Voir recettes, numéros 10, 11, 12 et 13.

faire tremper complètement dans l'eau fraîche jusqu'à ce qu'on constate l'éclatement et l'écaillage de la peinture, la couche d'enduit de pâte à doreur ayant gonflé dans l'eau. Avec la pointe d'un canif on soulève alors chaque écaille jusqu'à nettoyage total de la boiserie en procédant délicatement afin de ne point endommager la dorure. Une partie de celle-ci reste sur chaque écaille enlevée, mais il en reste assez sur le cadre, la feuille d'or s'étant séparée en deux. Il ne faut pas commencer trop tôt l'opération; attendre que la peinture se détache facilement partout, même dans les fonds où la couche se trouve plus épaisse. Le moment d'agir variant avec l'épaisseur de la peinture, et celle de la couche de pâte à doreur et la température ambiante, ne peut s'indiquer en temps. Quand la boiserie est d'un bois plus perméable à l'eau, comme le noyer, il ne faut pas faire tremper, la pâte à doreur se détachant du bois plus vite que la peinture ne se soulève. On met alors de la potasse d'Amérique liquide dans de la colle de pâte et l'on barbotte pour bien opérer le mélange; on enduit de cette bouillie les surfaces peintes d'une épaisse couche dont on peut entretenir l'humidité avec des chiffons mouillés suivant la saison. Si la température est très chaude, mettre une cuvette d'eau au milieu du cadre et y faire tremper un coin du chiffon qui fera mèche et assurera l'humidité du tout. Attendre que la peinture s'écaille

bien comme dans le trempage et l'enlever à la pointe d'un canif. Ce moment arrive ici plus vite, grâce à la potasse; ne pas attendre le ramolissement de la pâte à doreur.

Après le nettoyage, laisser bien sécher, faire des raccords au brou de noix, à l'or en coquille ou à la feuille ; réparer à la pâte à doreur si besoin est, puis vernir ou encaustiquer après séchage complet. Nous avons maintes fois sauvé toute la dorure de vieux cadres tellement informes sous leur peinture, qu'on ne savait même plus s'ils étaient sculptés.

73. — Reproduction d'une gravure ou d'un livre

Prendre de l'eau d'alun et de savon mélangées, en mouiller un papier, l'appliquer sur l'estampe et mettre sous presse.

74. — Prendre du bon savon coupé par petits morceaux et le faire fondre dans un peu d'eau-de-vie sur un feu doux (16 grammes de savon pour un quart de litre d'eau-de-vie). Mouiller de ce mélange avec une queue de morue le livre feuille à feuille et mettre une feuille de papier blanc entre chaque feuille. Mettre sous presse pendant une demi-heure. On peut ajouter un peu de sel de nitre au mélange, le rendement n'en est que meilleur.

75. — Nettoyage des peintures à l'huile (1).

Enlever le plus gros de la poussière avec une éponge mouillée et laisser sécher. Prendre un tampon de coton hydrophile, celui-ci faisant moins de peluches que l'ouate ordinaire, le tremper dans la vaseline et en enduire largement toute la toile. Enlever ensuite cette vaseline en frottant doucement en tournant avec d'autres tampons d'ouate jusqu'à ce que le dernier restant complètement blanc indique le nettoyage complet du tableau. Ce procédé rend aux vieilles toiles leur fraîcheur et leur brillant sans les altérer en rien ni compromettre leur nettoyage ultérieur de vernissage et revernissage restauration, etc., toutes opérations qu'il vaut toujours mieux confier à quelqu'un du métier.

76. — Restauration des vieux tableaux

L'atmosphère des lieux habités contient toujours de l'hydrogène sulfuré, lequel transforme en sulfure de plomb noir les matières colorantes dérivées du plomb qui entrent en si grandes proportions dans les couleurs usitées pour la peinture à l'huile. De là ces tein-

(1) Voir recette, numéro 4.

tes grises affreuses ternissant la fraîcheur du coloris de tous les vieux tableaux. Un lavage à l'eau oxygénée transforme en oxyde de plomb blanc le sulfure noir formé au contact de l'hydrogène sulfuré.

77. — Nettoyage des tableaux non vernis

Les tableaux non vernis se nettoient avec de l'eau-de-vie, du vinaigre ou mieux encore avec de la farine délayée dans une eau de chaux.

Pour ceux recouverts d'un enduit gras, on les frotte avec de l'huile de lin et on laisse la couche d'huile pendant pendant plusieurs jours, une quinzaine même, suivant l'ancienneté de l'enduit, en ayant soin de la renouveler de temps à autre. On passe alors une couche d'esprit-de-vin qui dissout l'huile employée et l'on vernit après séchage complet.

78. — Dévernissage des vieux tableaux

Il faut tout d'abord reconnaître si le tableau fut vernis au blanc d'œuf pur ou bien avec un vernis à l'essence. Pour ceux vernis à l'essence, on peut procéder de deux façons différentes, à sec ou à l'eau-de-vie. Pour dévernir

à sec on pose le tableau à plat sur une table, puis on met de la colophane en poudre sur un coin ou une des parties les moins importantes de la toile et l'on frotte en tournant avec le doigt en gagnant de proche en proche jusqu'à ce que tout le vernis soit enlevé. On enlève alors la poussière doucement en la promenant lentement sur le tableau, au moyen d'un plumeau.

79. — Si l'on dévernit à l'eau-de-vie, on humecte légèrement sans frotter une partie de la toile avec un linge propre imbibé d'eau-de-vie. Quelques instants après on lave largement avec une éponge et de l'eau pure et froide, puis on continue la même opération sur toute la surface de la toile. On essuie ensuite avec un linge fin et sec, on laisse sécher puis on revernit.

80. — On emploie également une solution de sel de tartre, d'abord faible puis de plus en plus concentrée ou bien une solution de borax ou encore de l'eau de chaux pure.

81. — On fait usage aussi de potasse très étendue d'eau ou de savon, mais il faut procéder avec beaucoup de précautions dans ces deux cas.

82. — De l'eau de savon additionnée de sel marin fait une bonne eau à nettoyer.

83. — Une partie d'huile d'aspic ou d'essence de térébenthine pour deux parties d'alcool rectifié, constitue également un bon mélange.

84. — Le dévernissage peut s'opérer encore en étendant sur l'ancien vernis une couche de baume de copahu, puis en suspendant horizontalement le tableau à environ un mètre au-dessus d'un bassin, de dimensions correspondantes à celles de la toile rempli d'alcool froid. On le laisse ainsi exposé pendant une durée variable, ne devant pas excéder vingt-quatre heures, aux émanations de l'alcool qui font fondre le beaume de copahu, lequel s'unit au vieux vernis en le dissolvant. A la fin de l'opération le tableau semble avoir été vernis à nouveau.

85. — Pour les tableaux vernis au blanc d'œuf on frotte la toile à l'huile de lin, on la laisse imbiber pendant environ deux heures, puis avec une couche d'esprit de vin on enlève l'huile et le blanc d'œuf ; on laisse sécher et l'on revernit.

86. — Bosses ou poches dans une vieille toile

Repasser l'envers de la toile avec un fer pas trop chaud dans les parties endommagées.

Faire ensuite une légère incision dans le sens voulu et coller à l'envers un peu de charpie appuyée sur un fragment de vieille toile. Retoucher ensuite la peinture avec un ton semblable à celui qui exisiait. Lorsque la toile est crevassée ou trouée, on peut faire des reprises si le tissu est encore assez résistant et suffisamment épais et même un véritable stoppage, puis repeindre l'endroit. On peut se contenter de coller des pièces à l'envers, puis rattraper le niveau à l'endroit avec un enduit et repeindre.

87. — Rentoilage des toiles

Quand la toile est très fatiguée, on la colle sur une toile neuve. A cet effet on expose d'abord le tableau à l'humidité dans une cave par exemple, puis on colle des papiers minces d'abord, épais ensuite sur la peinture afin de la préserver de tout accident. Ceci fait, on enduit une toile neuve tendue sur un chassis avec une colle faite de farine de seigle bien cuite et de plusieurs gousses d'ail ainsi que l'envers de la vieille toile. On superpose alors les deux toiles en les pressant fortement avec un tampon, puis un fer chaud qui, rendant la colle plus liquide, la fait pénétrer dans tous les interstices du tissu. Quand le tableau est sec, on enlève les papiers collés sur la peinture avec une éponge et de l'eau.

88. — Enlevage des peintures

Le rentoilage peut s'opérer d'une façon plus compliquée quand la peinture s'écaille et se détache de la vieille toile en l'enlevant complètement de celle-ci pour la transporter sur une neuve. On procède d'abord au cartonnage de la peinture en collant premièrement une gaze, puis du papier fin et enfin du papier commun. Le tout étant sec, on use la toile à l'envers avec une pierre ponce et on la détache en l'humectant au moyen d'une éponge. On colle alors la peinture sur la toile neuve au moyen de la colle de seigle à l'ail indiquée précédemment et l'on fait adhérer le tout en tamponnant et en repassant au fer chaud par en-dessous de la toile neuve et par-dessus les papiers, la chaleur donnant à la peinture assez de souplesse pour l'appliquer parfaitement à la nouvelle toile. Quand il s'agit d'un panneau, on cartonne comme pour la toile, puis, suivant l'épaisseur du bois, on scie le panneau par petits carrés qu'on enlève au ciseau, on rabotte et l'on racle au râcloir d'ébéniste, finissant d'enlever tout le bois en mouillant avec une éponge. On colle ensuite la peinture sur une toile comme dessus.

89. — Restauration des tableaux

On peut atténuer le vilain effet produit par de petits éclats, écaillures, coupures de la peinture sur panneau ou sur cuivre en encaustiquant largement toute la surface; laisser bien sécher et frotter avec un chiffon de laine propre. L'encaustique fait l'effet d'un revernissage moins brillant qu'au vernis et remplit de plus toutes les petites fentes, trous, etc., provenant de chocs reçus, voilant le blanc de l'enduit sous jacent ou le ton du métal. Enfin cette opération ne compromet pas la restauration de la peinture, un simple lavage dissolvant la cire.

90. — Raviver les couleurs des étoffes

Bien battre et brosser la tapisserie, le tapis, etc., de manière à enlever toute trace de poussière. Mélanger du fiel de bœuf avec dix fois son volume d'eau pure et badigeonner l'envers du tapis ou tapisserie avec le mélange, lequel pénètre dans le tissu, vient s'infiltrer entre chaque poil, restituant aux couleurs leur aspect primitif.

91. — Préserver les dorures des mouches

Faire bouillir trois ou quatre oignons dans un demi litre d'eau et, enduire les cadres dorés de la décoction avec une brosse douce. La dorure n'est nullement altérée et les mouches, chassées par l'odeur, ne la saliront jamais. On peut remplacer les oignons par des poireaux.

92. — Nettoyage du marbre (1)

Faire une pâte avec du blanc d'Espagne et de la benzine de cette façon la benzine s'évapore moins vite, agit plus longtemps sur les taches de graisse et les dissous. Une pâte de blanc d'Espagne et de chlorure de chaux étendue et laissée à sécher au soleil enlève un grand nombre de taches d'autre nature.

93. — Piqûres des livres

Pour faire disparaître les piqûres dues à la moisissure, il faut :
1° Laver les feuillets tachés avec une solu-

(1) Voir recettes, numéros 16, 17 et 51.

tion d'hypoclhorite de potasse aussi exempte de carbonate que possible et plus ou moins concentrée selon l'ancienneté de la moisissure ;

2° Enlever l'excès de réactif par des lavages réitérés à l'eau distillée ;

3° Il sera bon, en vue de la conservation future, de pratiquer un collage du papier à l'aide d'une solution très faible d'ichtyocolle additionnée d'environ 1 pour 100 de chlorure de zinc.

94. — Nettoyage des gravures

Quand elles ne sont pas très sales il suffit le plus souvent de les faire tremper dans un bain à fond plat *ad hoc* ou un tube pendant vingt-quatre heures dans l'eau pure sans y toucher en changeant l'eau plusieurs fois. C'est le cas lorsqu'on se propose de faire disparaître les halos produits sur le papier non collé par l'humidité ou des gouttes d'eau. Si ces marbrures sont anciennes et très jaunes l'eau pure suffit encore mais en tapottant avec une éponge fine, sans frotter bien entendu. Les taches restent apparentes tant que la gravure est dans l'eau mais disparaissent au séchage.

Dans le cas ou la gravure serait très sale étant restée exposée à l'air sans être protégée par un verre, par exemple, on peut addition-

ner l'eau d'un peu d'eau de javel. En mettre très peu car cela fait toujours pâlir le noir de la gravure et détruit l'harmonie de la pièce en enlevant au papier ce ton chaud qui en fait la beauté. Rincer toujours à l'eau pure après immersion dans l'eau de javel.

95. — Pour les gravures sur vieux papier de chiffons on peut employer l'eau bouillante additionnée d'un peu d'eau de javel, mais ce procédé peut-être dangereux pour celles du xix^e siècle imprimées sur papier de fabrication mécanique celui-ci ayant moins de corps et subissant un commencement de dissolution dans l'eau chaude surtout s'il est absolument sans colle.

96. — L'eau oxygénée soit pure soit coupée d'eau ordinaire est également bonne. Rincer ensuite à l'eau pure, ou tremper la gravure pendant vingt-quatre heures dans l'eau oxygénée à un demi-volume, additionnée d'un peu d'ammoniaque de manière à ce que le liquide soit à peine alcalin. Rincer à l'eau pure.

97. — Pour les gravures *imprimées en couleur*; il convient de mettre le moins possible d'eau de javel celle-ci faisant virer un grand nombre de couleurs et en rongeant totalement quelques-unes.

98. — Pour les gravures coloriées à l'aqua-

relle n'employer que l'eau pure, l'eau de javel ramenant au bleu un grand nombre de verts, les violets, faisant virer à l'orange la laque carminée, pâlissant les jaunes, etc.

99. — Quand la gravure est gouachée, on peut la faire tremper à l'eau pure et froide mais s'abstenir d'y toucher, même pour l'enlever du bain ; vider l'eau de celui-ci en laissant la gravure dans le fond le temps de se ressuyer à l'air.

100. — Des pastels mêmes, ayant été marbrés par de l'eau peuvent se faire tremper sans inconvénient à condition de n'y point toucher.

101. — Si la gravure est de grandes dimensions la manier avec précautions, les papiers sans colle, même ceux de chiffons, très forts à l'état sec se déchirant sous leur propre poids lorsqu'ils sont mouillés. Vider l'eau du bain en laissant la gravure dans le fond ou bien mettre une feuille de papier collé plus grande que la gravure sous celle-ci afin de la pouvoir enlever sans accidents.

102. — La gravure étant nettoyée, la faire sécher sur des papiers propres puis, lorsqu'elle est encore humide, la rouler entre plusieurs feuilles de papier en ayant soin de ne la point plisser et la laisser se sécher complètement

dans ce rouleau en changeant plusieurs fois le sens du roulage. En procédant ainsi, le papier ne grignera jamais et sera plus uni que s'il avait été repassé.

103. — Lorsque la gravure a une déchirure, coller au dos à la colle de pâte une petite pièce de papier de même nature pour éviter le grignage au séchage. Il faut faire cette opération quand la gravure est encore bien humide, rapprocher exactement les lèvres de la déchirure et frotter avec les anneaux d'une paire de ciseaux, afin de provoquer la prise de la colle partout et effacer les plis en interposant une feuille de papier blanc, le frottement direct sur la gravure humide devant la déchirer ou l'user.

Nous avons enfin donné d'autre part des recettes pour enlever les taches d'encre, de graisse et les piqures (1).

Fendre une feuille de papier en deux dans son épaisseur

Tel dessin de Willette, de Steinlen, Forain, etc., méritent les honneurs de l'encadrement; malheureusement les originaux coûtent cher et même les épreuves d'amateur tirées à part. Voici le moyen de transformer une simple épreuve d'un journal illustré, imprimée au revers en épreuve sur Chine ou Japon. Couper deux morceaux de toile très fine d'égale gran-

(1) Voir recettes, numéros 5. 53, 56, 66, 67, 68, 69, 70 et 93

deur, supérieure à celle de la gravure, les faire bouillir dans l'eau jusqu'à disparition de l'apprêt, les rincer avec soin, les presser fortement sans les tordre pour en faire sortir l'excès d'eau. Etendre un des morceaux sur une planche rabotée, et l'enduire d'une couche très régulière d'amidon fraîchement cuite. Enduire également un des côtés de la feuille de papier et la poser sur la toile en chassant bien les bulles d'air au moyen d'une brosse douce ou une raclette en caoutchouc. Enduire ensuite le dos du papier et l'autre toile et les faire adhérer avec les mêmes précautions. On recouvre d'une autre planche et l'on met sous presse. Quand le tout est bien sec, ce qui demande douze heures environ, on fait sortir un travers de main des toiles réunies, on recharge les planches et l'on commence à séparer les deux toiles en procédant lentement, il reste sur chacune la moitié de l'épaisseur de la feuille de papier. On humecte alors avec de l'eau chaude et une éponge, on couche la feuille de papier sur un verre, puis on soulève lentement la toile et l'on nettoie ensuite avec un blaireau et de l'eau chaude pour enlever les dernières traces d'amidon.

On laisse sécher, on teinte au thé de la couleur du chine, puis on colle sur celui-ci et l'on satine à la presse. Ce procédé est applicable pour le renmargeage des gravures anciennes ayant été rognées; coller sur une feuille de papier ancien au lieu d'un chine.

104. — Renmargeage des gravures rognées

Il faut deux feuilles de papier ancien à peu près de même nature que celui de la gravure. On coupe celle-ci bien droit au ras de l'impression en même temps qu'une des feuilles blanches, de manière à pratiquer dans son centre une lunette de la grandeur de la gravure à renmarger. Se servir pour cette opération d'un canif à lame très mince et coupant comme un rasoir, et se poser sur plusieurs épaisseurs de papier exempt de traits de canif qui pourraient le faire dévier. On réunit ensuite les trois feuilles par un collage à la colle de pâte, puis le tout étant sec on refait au tirre-ligne un petit encadrement à l'encre d'imprimerie du ton voulu si la gravure en avait un précédemment.

105. — On peut également faire le renmargeage avec une seule feuille de papier en soudant la gravure à sa fausse marge au moyen de pâte à papier faite avec un morceau du papier employé mâché et délayé avec de la colle et appliquée soigneusement à l'envers. Frotter toujours avec les anneaux des ciseaux en interposant une feuille de papier pour bien assurer le collage.

TABLE DES MATIÈRES

Numéros des Recettes — Pages

1. Conservation des aquarelles à la lumière...... 5
2. Manière de revivifier l'encre effacée sur les vieux parchemins.......................... 6
3. Préservations des dessins................... 6
4. Nettoyage des peintures à l'huile............ 7
5. Papiers tachés............................. 7
6. Pour nettoyer les timbres.................. 8
7. Fixatifs pour dessins...................... 8
8. — — 9
9. — pour pastels................ 9
10. Nettoyage des vieux cadres dorés............ 10
11. — — — 11
12. — — — 11
13. Reconnaître si un objet a été doré à la pile ou au mercure............................. 13
14. Procédé pour enlever les vieilles peintures et le vernis du bois........................... 14
15. Argenture artificielle sur bois et métaux..... 14
16. Taches d'huile ou de graisse sur le marbre... 15
17. — — — ... 15
18. Procédé pour vieillir le bois de noyer........ 15
19. Perçage du verre.......................... 16
20. Nettoyage des vieilles médailles............. 16
21. Dissolvant de la rouille.................... 17
22. Dorure du laiton.......................... 18
23. — — 18

Numéros des Recettes		Pages
24	Procédé pour masquer les soudures	19
25	Colle pour le verre	20
26	Plâtre durci	20
27	Colle-tout	21
28	Coloration rouge de l'encaustique	21
29	Réparation des sculptures en pierre	22
30	Poudre pour nettoyer l'argenterie	22
31	Pour faire reparaître l'image presqu'effacée d'un daguerréotype	22
32	Matière plastique qui durcit comme la pierre en séchant	23
33	Soudure pour les objets ne pouvant pas supporter une température élevée	23
34	Donner l'aspect du vieil argent à un objet en argent ou en cuivre argenté trop neuf	24
35	Nettoyage des monnaies et médailles en argent	24
36	Pâte pour réparer la porcelaine	25
37	Nettoyage de l'argenture ancienne sur les objets en cuivre ou en bronze	25
38	Nettoyage des cuivres dorés	26
39	— des bronzes vernis	27
40	Remplissage des trous dans le bois	28
41	Mastic pour restauration des porcelaines, faïences, etc.	29
42	Rouille sur l'acier	30
43	Moyen de dévisser une vis serrée et rouillée	30
44	Nettoyage des tapis	31
45	Manière de raviver les couleurs d'une vieille tapisserie	31
46	Moyen de reconnaître l'acier du fer	32
47	Nettoyage des bijoux	32
48	Poudre pour nettoyer l'argenterie	33
49	» »	33
50	Recette pour nettoyer les statuettes de plâtre	34

Numéros des Recettes		Pages
51 Nettoyage des vitres		34
52 Contre la rouille du fer et de l'acier		34
53 Enlever les taches de boue sur un livre		35
54 Nettoyage des marbres		36
55 » broderies d'argent, galons		37
56 Taches de graisse sur le papier		37
57 Préservation des bois de la vermoulure		38
58 — —		39
59 — —		39
60 — —		39
61 — —		39
62 — —		40
63 — —		40
64 — —		40
65 Boiseries tombant en poussière		40
66 Enlever les taches d'encre sur le papier		41
67 — —		41
68 — —		42
69 — —		42
70 — —		42
71 Savon pour enlever les taches		42
72 Retrouver la dorure de boiseries anciennes ayant été peintes à des époques postérieures		43
73 Reproduction d'une gravure ou d'un livre		45
74 — —		45
75 Nettoyage des peintures à l'huile		46
76 Restauration des vieux tableaux		46
77 Nettoyage des tableaux non vernis		47
78 Dévernissage des vieux tableaux		47
79 — —		48
80 — —		48
81 — —		48
82 — —		48
83 — —		49

Numéros des Recettes		Pages
84	Dévernissage des vieux tableaux.............	49
85	— —	49
86	Bosses ou poches dans une vieille toile.......	49
87	Rentoilage des toiles......................	50
88	Enlevage des peintures....................	51
89	Restauration des tableaux.................	52
90	Raviver les couleurs des étoffes............	52
91	Préserver les dorures des mouches..........	53
92	Nettoyage du marbre......................	53
93	Piqûres de livres	53
94	Nettoyage des gravures...................	54
95	— —	55
96	— —	55
97	— —	55
98	— —	55
99	— —	56
100	— —	56
101	— —	56
102	— —	56
103	— —	57
104	Renmargeage des gravures rognées	59
105	— —	59
	Table des matières.......................	61

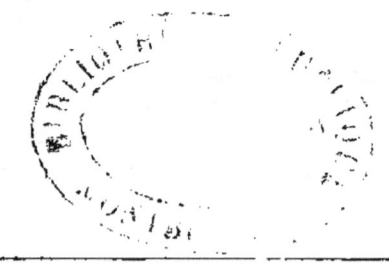

ÉTAMPES. — IMP. HUMBERT-DROZ.

VIENT DE PARAITRE :

Répertoire Général des Collectionneurs
Et des Principaux Artistes, Lettrés et Savants
de la France, de la Belgique et de la Suisse
Par E. RENART, sucr d'Ernouf et Lécureux

Un volume in-18 cartonné toile. — Prix : 12 francs net

Sollicité de faire paraître, à cause de l'Exposition Universelle de 1900, une nouvelle édition du RÉPERTOIRE, entièrement refondue avec les deux précédentes que nous avons déjà rédigées, nous avons décidé de ne donner que la *première partie* de cette publication. Elle comprend les Collectionneurs de la France, (Alsace-Lorraine comprise), de la Belgique et de la Suisse, où la langue française est en usage.

Nous appelons l'attention sur le sous-titre ajouté à cette édition.

Pour répondre plus complètement au but de notre travail, il nous a paru nécessaire de faire connaître les noms et adresses de toutes les personnes qui prennent part au mouvement des Arts, des Lettres, des Sciences et de la Curiosité, *sans pour cela* COLLECTIONNER.

Nous avons l'espoir de rendre ainsi notre ouvrage un Guide indispensable à consulter en cas d'organisation de Sociétés artistiques, littéraires ou savantes, et d'Expositions d'œuvres d'art faisant partie de musées particuliers.

Nous rappelons qu'en effet le RÉPERTOIRE signale, *sur les indications fournies par les Amateurs eux-mêmes*, les pièces remarquables et les documents d'intérêt exceptionnels qui peuvent se trouver dans leurs collections.

L'emploi des signes figuratifs permet aux personnes ignorant la langue française de consulter ce travail.

Quant à sa publicité, elle est d'une incontestable portée pour les écrits ayant trait à l'histoire et aux Beaux-Arts.

Ce **Bottin des Curieux** est aux mains de tous ceux qu'intéressent même au point de vue commercial, les Arts, les Lettres, les Sciences ou la Curiosité, puisque nous inscrivons gratuitement les noms des Marchands souscripteurs à cet ouvrage. Les collectionneurs désireux d'être informés du mouvement de la Curiosité ont intérêt à figurer avec détails dans cet ouvrage qui sert de guide pour l'envoi des catalogues des ventes. Les noms et adresses des Exposants de 1900 dans les séries rétrospectives n'ayant pas été publiés, le RÉPERTOIRE est le seul ouvrage qui donne ces utiles renseignements.

En vente aux Bureaux du "FURETEUR"
72, Cours de Vincennes, PARIS (XIIe).

LE FURETEUR

ORGANE DE LA CURIOSITÉ

Paraissant le 1er et le 15 de chaque mois

JOURNAL ILLUSTRÉ GRATUIT

DIRECTEUR : Louis **DOURLIAC** — Secrétaire : Albert DONJEAN

Bureaux : 72, *Cours de Vincennes*, *PARIS* (XIIe)

NOTRE BUT

Etre le trait d'union entre tous les collectionneurs, amateurs, artistes, marchands et curieux.

Défendre leurs intérêts généraux et particuliers.

Faciliter leurs transactions.

Resserrer entre eux les liens de leur culte commun pour la curiosité sous toutes ses formes.

NOTRE PROGRAMME

Etre le répertoire complet de **toutes** les informations intéressant la curiosité.

Etre une tribune ouverte à **tous** nos lecteurs.

Publier **toutes** les communications intéressantes, questions, réponses, que nous communiqueront nos Lecteurs et les sociétés de collectionneurs.

LE FURETEUR, journal officiel de la **curiosité**, n'est l'organe d'aucun marchand. Sa publicité est ouverte à tous. Il n'est pas vendu au numéro.

Son tirage est de **60.000 exemplaires** *pour le monde entier.*

LE FURETEUR, journal gratuit illustré bi-mensuel, ne comporte, pour les personnes qui désirent le recevoir régulièrement, que les seuls frais d'expédition (bandes et timbres)

Paris........	(Timbre de 2 centimes)	2 francs par an	
Départements.	(— 3 —)	3 —	
Etranger......	(— 5 —)	5 —	

ÉDITIONS DE LUXE

Sur papier satiné de luxe . 10 fr. par an pour toute l'Union postale

— Hollande...... 25 — —

— Japon impérial. 100 — —

Cette dernière édition, pour Bibliophiles, comporte gratuitement tous les suppléments

ÉTAMPES. — IMP. HUMBERT-DROZ — TÉLÉPHONE

www.ingramcontent.com/pod-product-compliance
Lightning Source LLC
Chambersburg PA
CBHW071427220526
45469CB00004B/1450